극장판
신비아파트
하늘도깨비 대 요르문간드
숨은 도깨비를
찾아라!

초판 1쇄 인쇄 2020년 5월 15일
초판 1쇄 발행 2020년 5월 20일

발행인 신상철　**편집인** 최원영
편집장 안예남　**편집담당** 이주희
출판마케팅담당 홍성현, 이동남　**제작담당** 오길섭

발행처 ㈜서울문화사
출판등록일 1988년 2월 16일
출판등록번호 제2-484
주소 서울시 용산구 새창로 221-19
전화 편집 (02)799-9168, 출판마케팅 (02)791-0750
팩스 편집 (02)799-9144, 출판마케팅 (02)749-4079
디자인 Design Plus　|　**인쇄처** 에스엠그린 인쇄사업팀

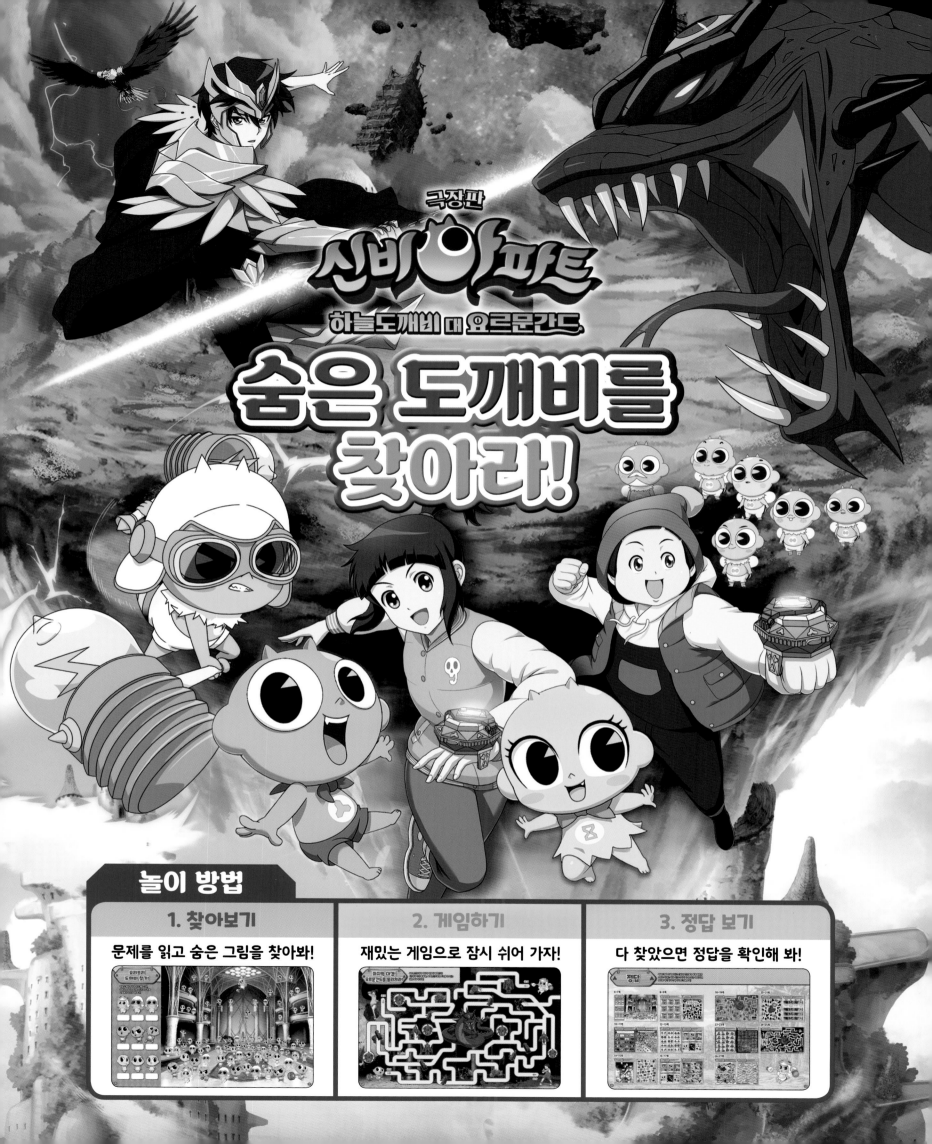

극장판

신비아파트
하늘도깨비 대 요르문간드

숨은 도깨비를
찾아라!

놀이 방법

1. 찾아보기
문제를 읽고 숨은 그림을 찾아봐!

2. 게임하기
재밌는 게임으로 잠시 쉬어 가자!

3. 정답 보기
다 찾았으면 정답을 확인해 봐!

요리조리
도깨비 찾기!

하늘도깨비 주비와 땅도깨비 신비,
금비의 모습이 몇 개나 있는지 오른쪽
그림에서 찾아서 써 보자!

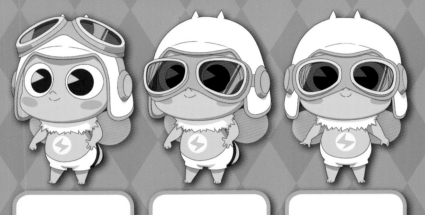

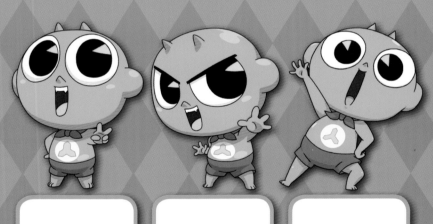

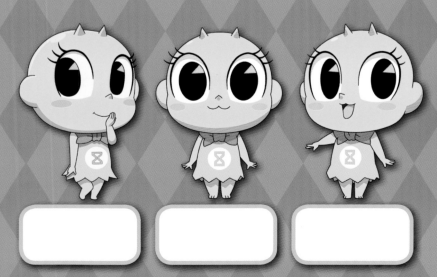

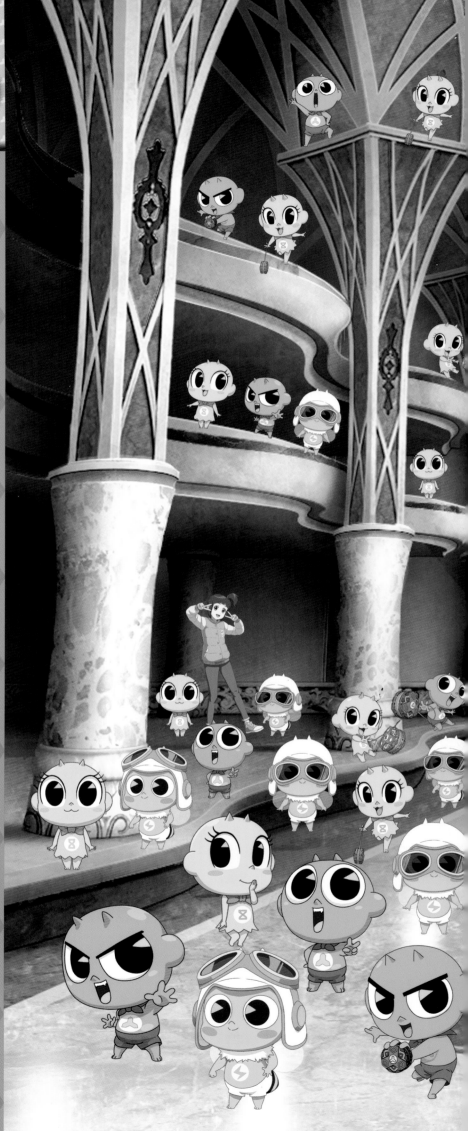

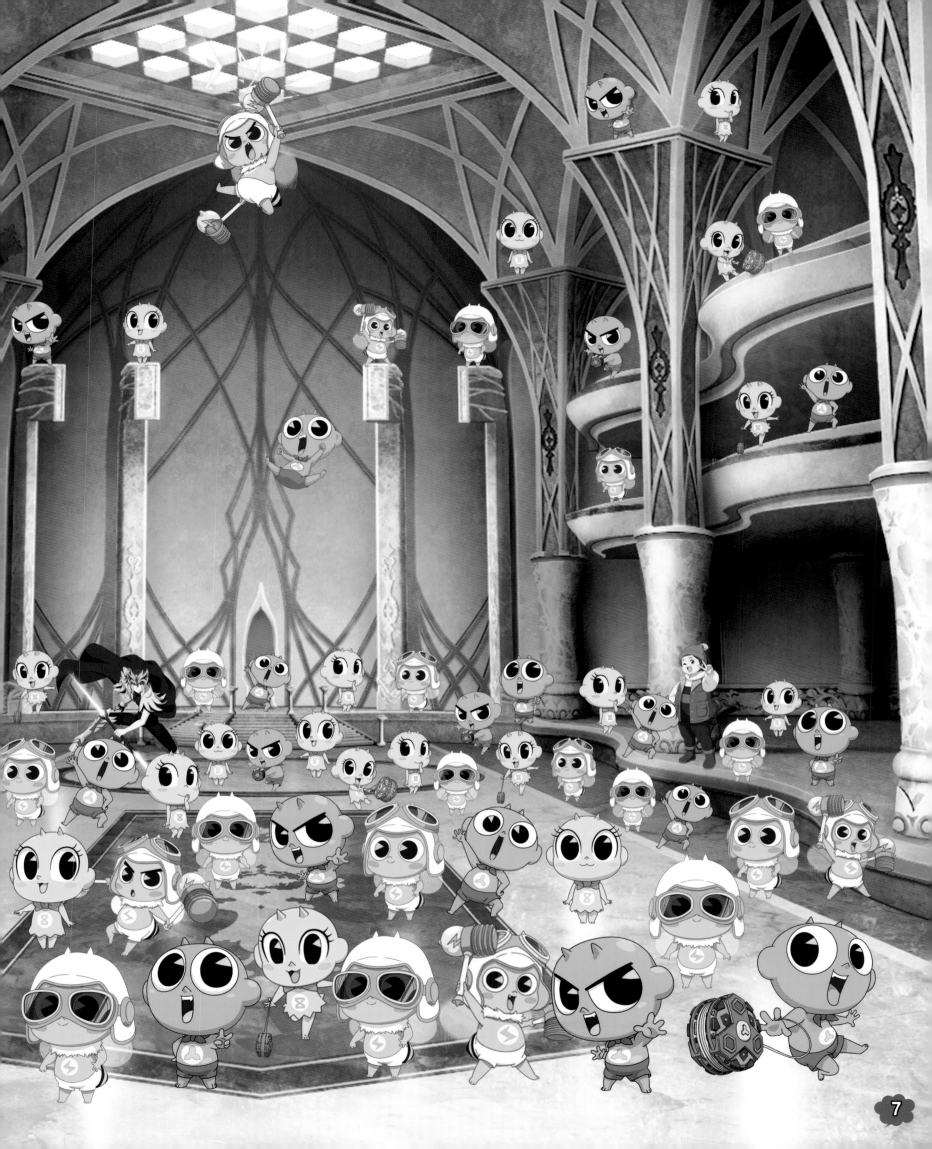

하나씩 하나씩 다른 그림 찾기

비행기 타고 여행가게 된 하리, 두리와 신비, 금비!
신나게 사진 한 장 찰칵~! 보기를 잘 보고
아래 사진들 중에서 보기와 다른 것 4장을 골라 봐!

보기

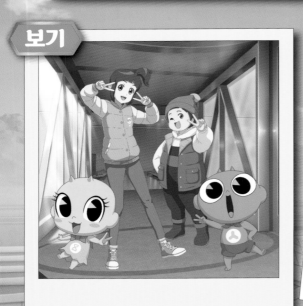

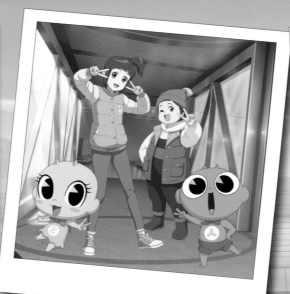

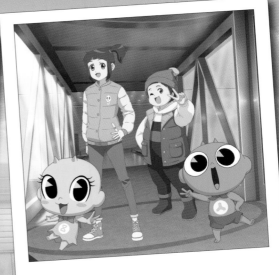

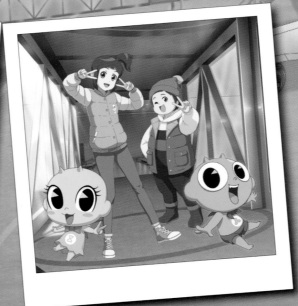

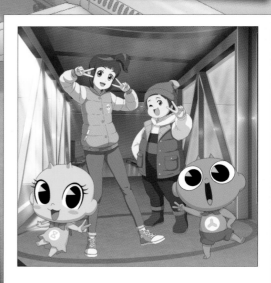

숨어 있는 그림자를 찾아라!

푸른 보석이 빛나는 새 가루다와 최강 퇴마사 강림이 펼치는 그림자 시합! 보기 그림의 그림자를 누구보다 빨리 찾아보자!

VS

보기

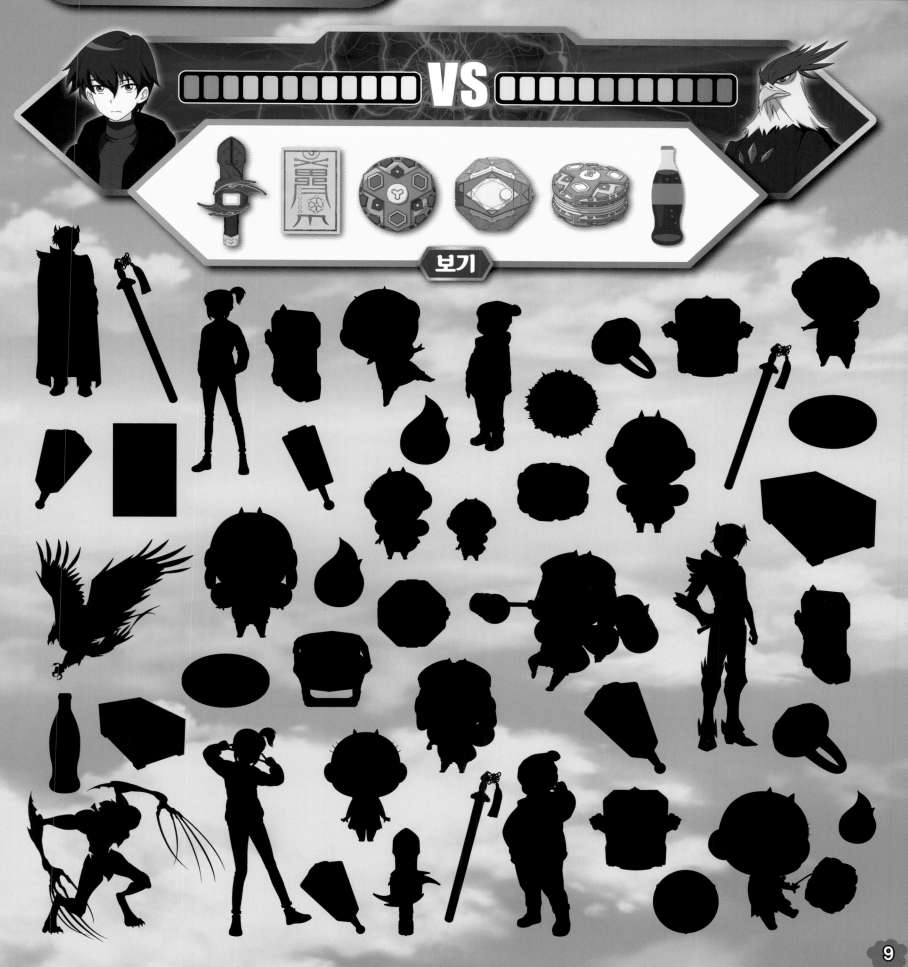

명장면 따라 하기! 주비를 구하라!

위험에 처해 있던 주비를 멋지게 구한 신비아파트 친구들!
보기를 잘 보고, 아래 흩어진 그림들 중에서
알맞은 그림을 순서대로 골라 명장면을 따라 해 보자!

보기

① 두리, 신비, 금비에게 구출 작전을 설명하는 하리 → ② 시간의 요술을 쓰는 금비 → ③ 순간 이동의 요술을 쓰는 신비 → ④ 비행기 안으로 무사히 들어온 주비

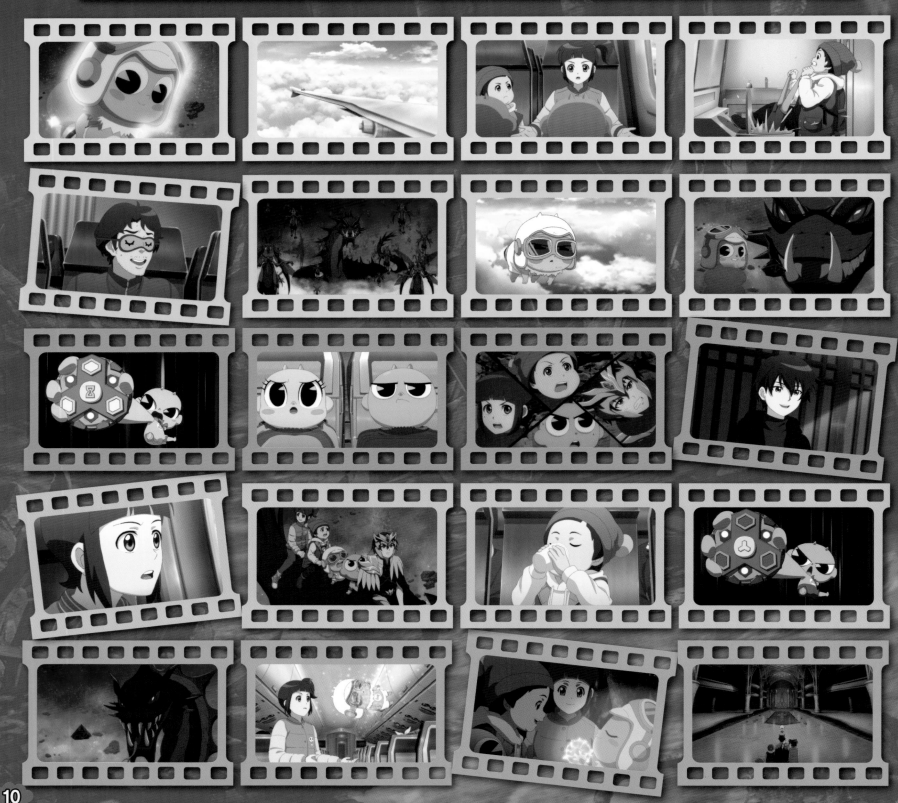

10

쮸까삐까뽀까! 암호를 찾아라!

신비아파트 친구들을 처음 만난 주비는 알 수 없는 말을 쏟아낸다! 과연 주비가 하려는 말은 무엇일까? 아래 글자들 속 숨겨진 암호를 찾아라!

힌트 ㄲㄸㅃㅆㅉ이 들어간 글자를 모두 지워 봐!

쮸 끼 삐 까 뽀 구 쌍

빠 따 뷰 쫑 뺨 삥

짜 꿍 친 쌍 뻥

삥 찡 똣 쏘 들

똣 뽀 뺨 찌 뿌

안 쮸 까 꿍

쮸 끼 삐 넝 따 빠

빠 따 뷰 뽀 쫑 쌍 뺨

11

거울에 비친 스큐트를 찾아라!

괴물로 변한 스큐트를 피해 화장실로 피한 하리, 두리!
보기처럼 거울에 비춰진 모습이 제대로 된 스큐트는
다음 중 누구일까?

보기

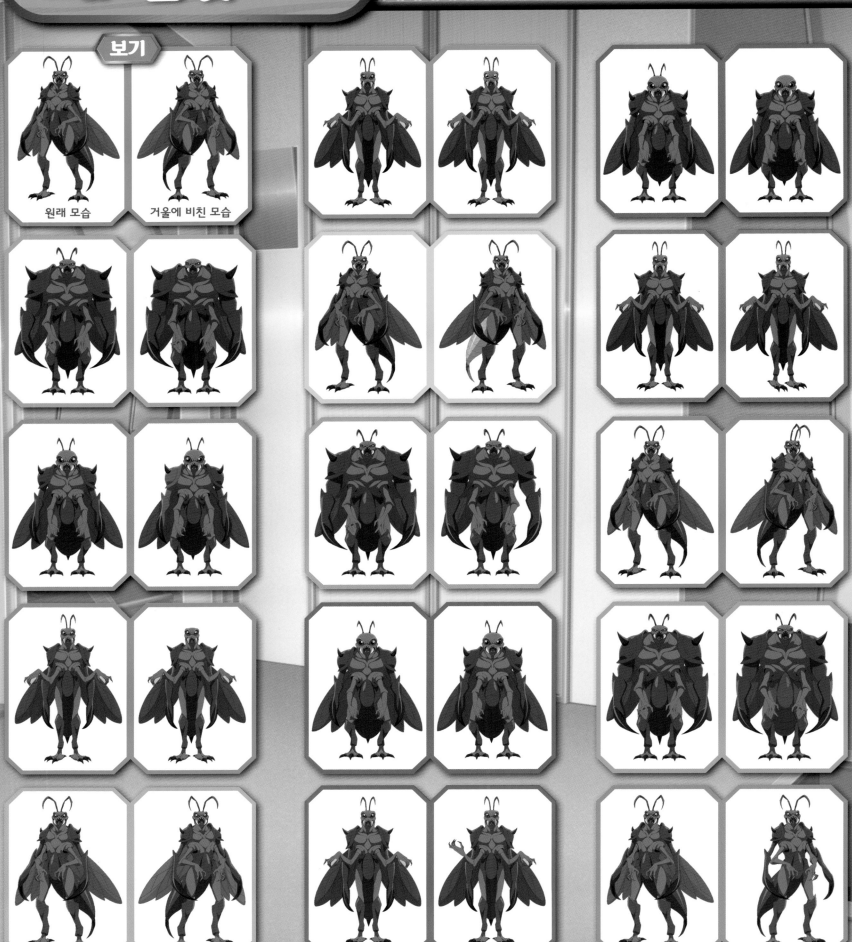

원래 모습　　거울에 비친 모습

기억력 테스트

하리와 친구들이 각자 멋진 프로필 사진을 찍었어!
아래 사진들을 꼼꼼히 살펴본 뒤,
16페이지의 문제를 풀어 봐!

하늘도깨비 주비와 함께 펼치는 짜릿한 모험을 멋진 퍼즐로 만들었어! 비어 있는 곳에 알맞은 퍼즐 조각을 찾아봐!

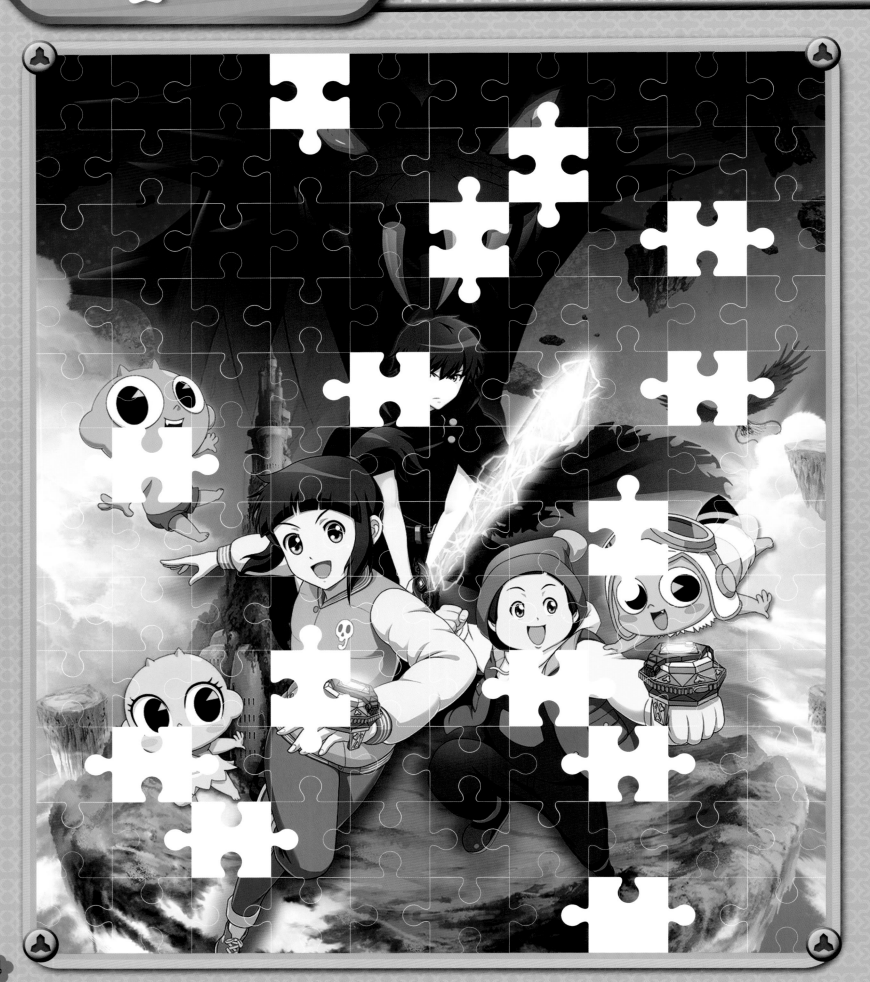

하리와 친구들의 사진이 각각 2군데씩 달라졌어!
과연 어디가 달라졌는지 기억할 수 있을까?
앞장을 보지 말고 찾아내자!

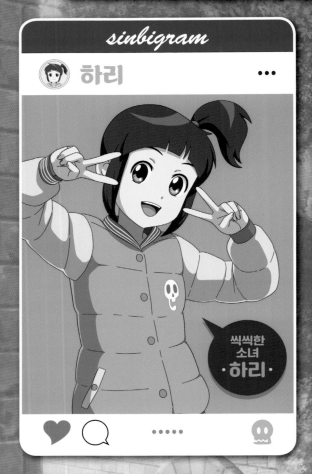

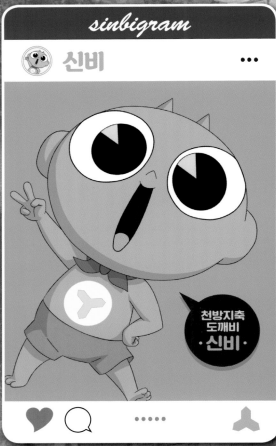

강림&가루다 멋진 모습을 찾아라!

강림이의 진심이 가루다에게 전해졌다!
한마음이 된 강림이와 가루다의 모습을 잘 보고,
보기와 똑같은 모습을 모두 찾아라!

보기

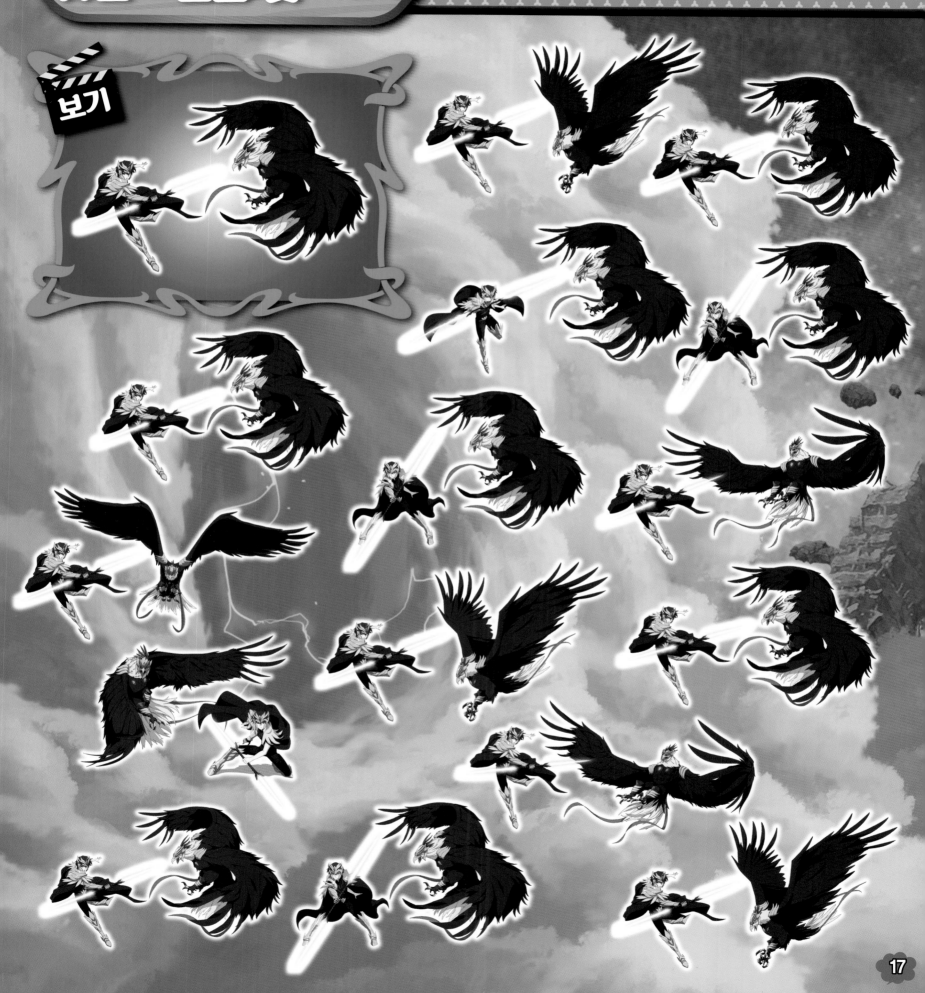

스큐트를 피해 하늘마루로 가라!

요르문간드가 엄청난 수의 스큐트로 주비와 하리 일행을 공격한다! 이들을 피해 어서 하늘마루로 가자!

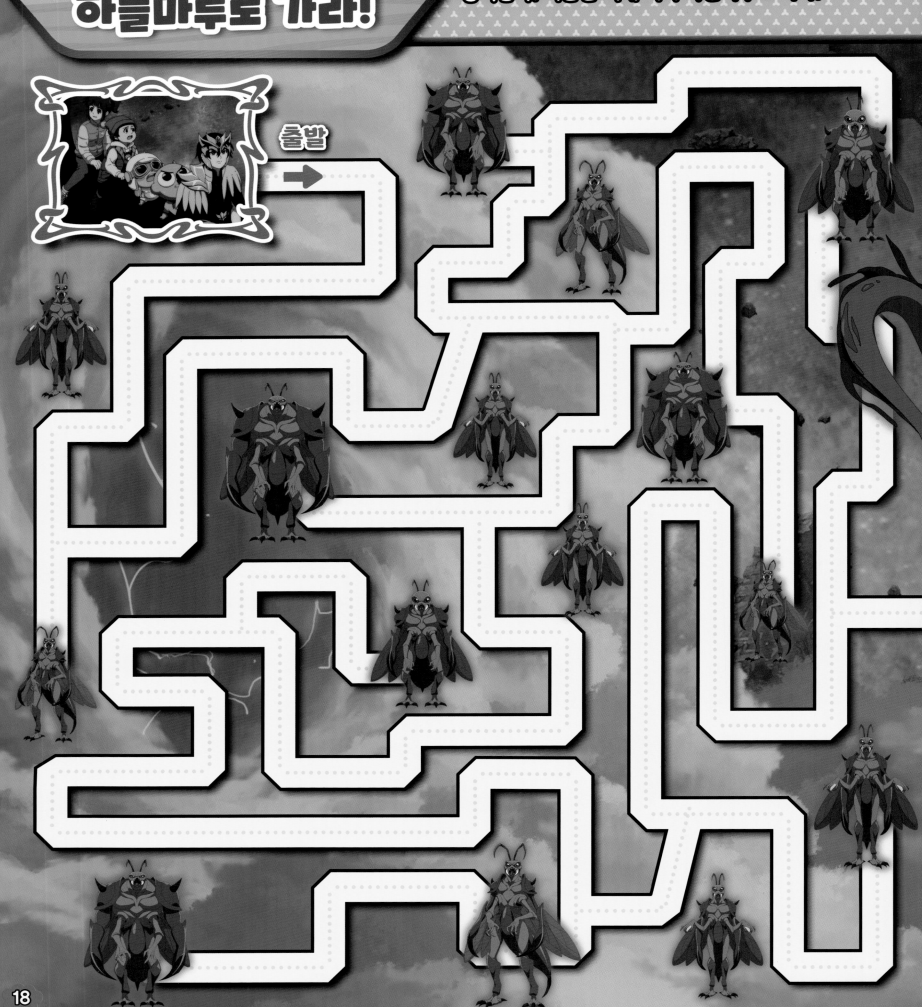

출발

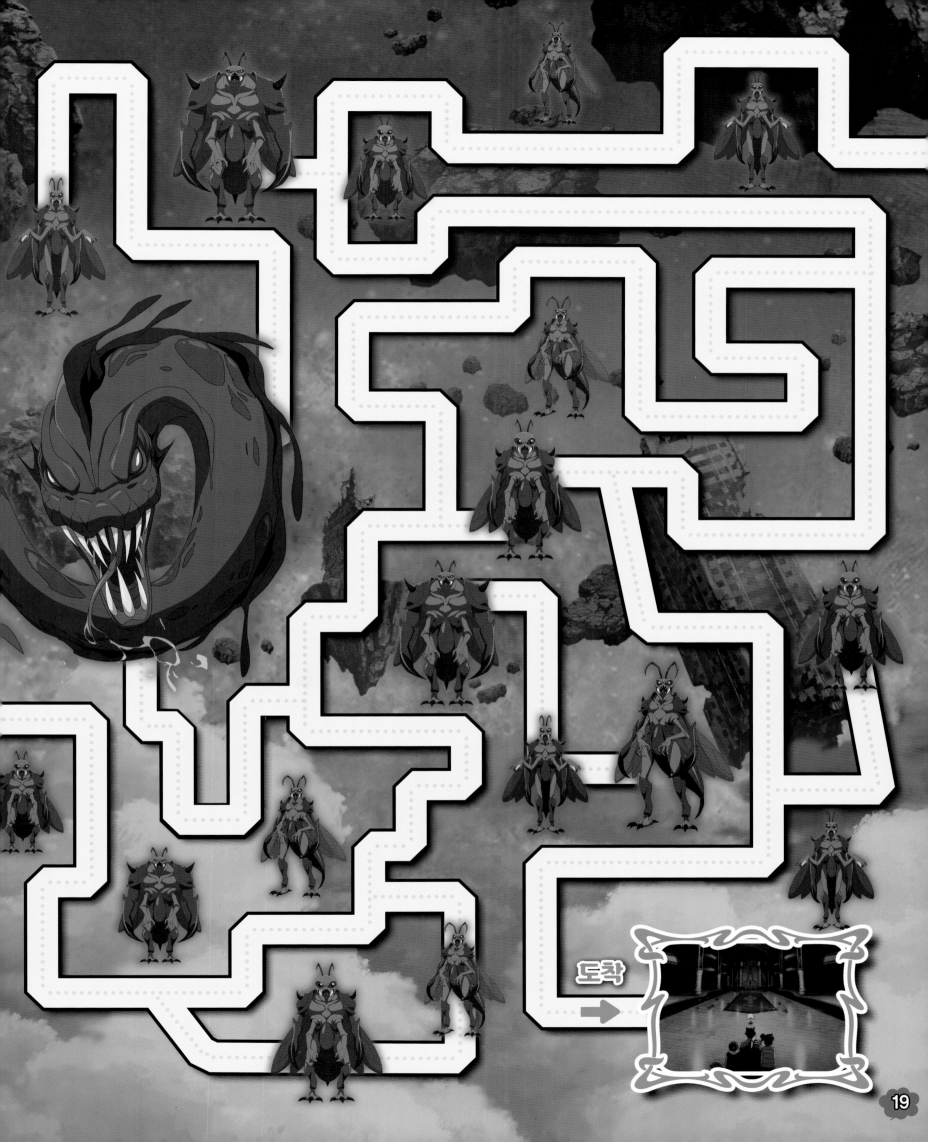

도착

무시무시한 요르문간드에 맞서라!

주비와 친구들을 꽁꽁 묶어 둔 요르문간드!
친구들을 구하기 위해서는 강림이가 나서야 한다!
아래 그림자들 중 강림이의 그림자를 모두 찾아라!

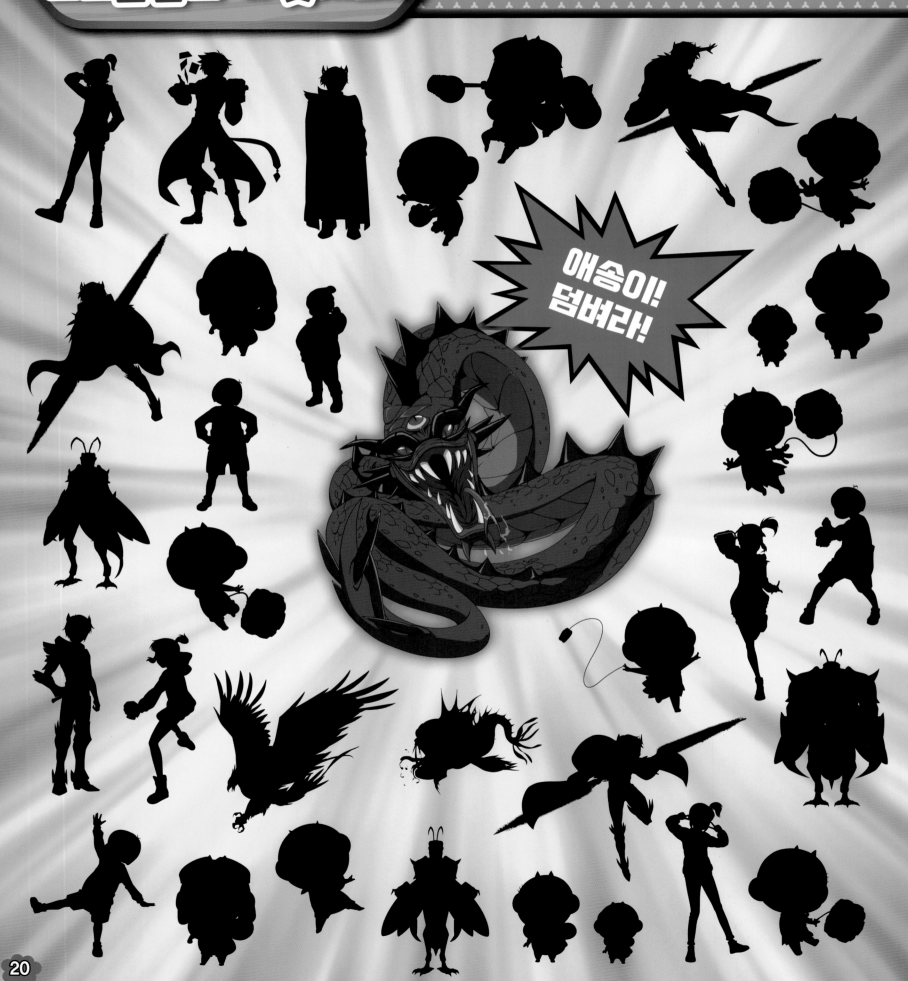

애송이! 덤벼라!

하늘도깨비 왕자, 친구를 구하라!

친구들을 위해 오르의 봉인을 풀기로 결심한 주비!
아래 명장면을 잘 보고, 보기와 다른 명장면
1개를 골라 봐!

 보기
 보기

보기
보기
보기
보기

드디어 오르를 되찾은
요르문간드!

주비가 오르의 봉인을
풀 수 있다는 사실에
놀라는 친구들!

친구들을 구하기 위해
봉인을 풀려는 주비!

주비는 친구들을 향해
안심하라는 미소를
짓는다.

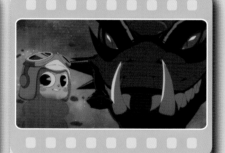

요르문간드의 약점을 찾아라!

요르문간드는 오르의 힘을 얻어 새로운 모습과 강력한 힘을 얻었다! 보기의 요르문간드와 다른 부분을 각 그림마다 1개씩 찾아보자!

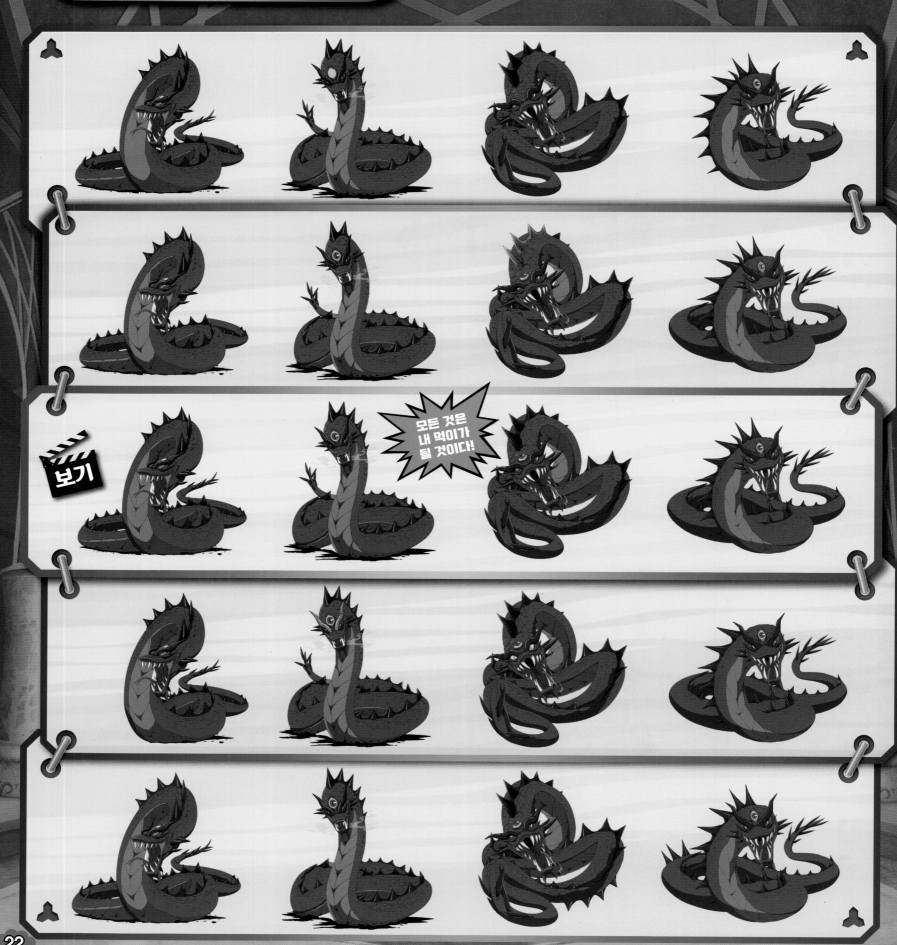

미션! 하늘도깨비 주비를 깨워라!

주비를 찾아 요르문간드의 배 속으로 들어간 친구들!
정신을 잃은 주비를 콜라로 깨워야 한다!
아래 글자들 중에서 '콜'과 '라'를 모두 찾자!

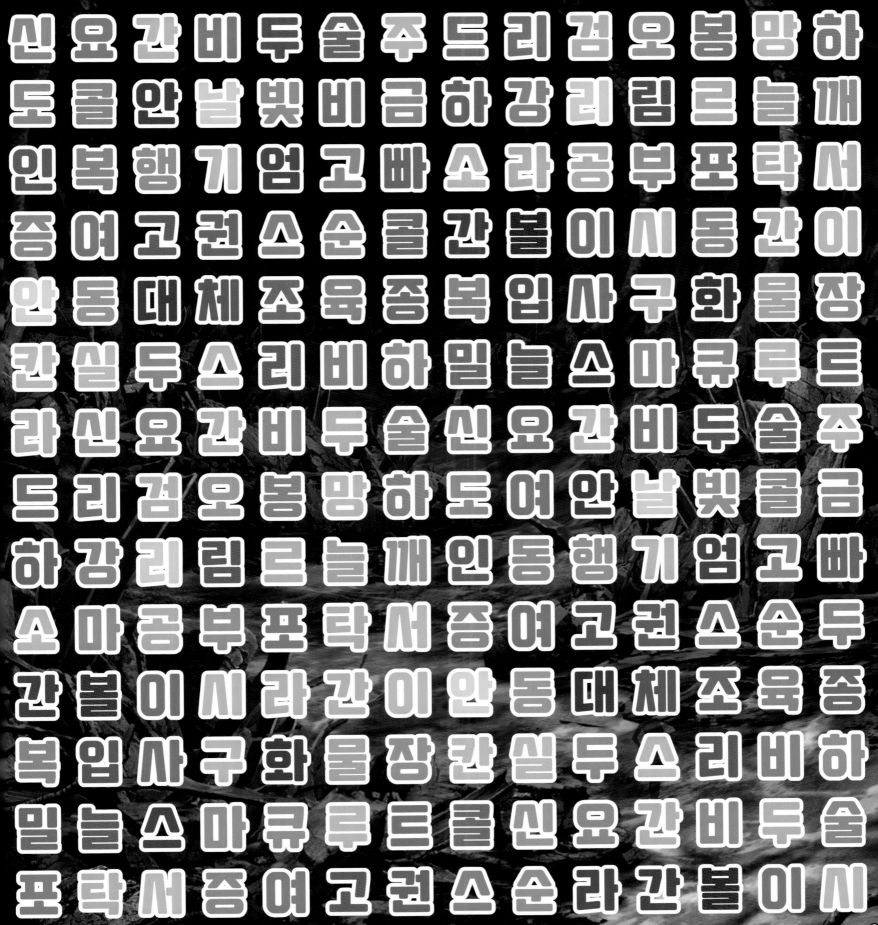

요르문간드와의 마지막 대결이 펼쳐진다!
4군데서 각각 출발해, 요르문간드에게 도착할 수 있는
길을 모두 찾아라!

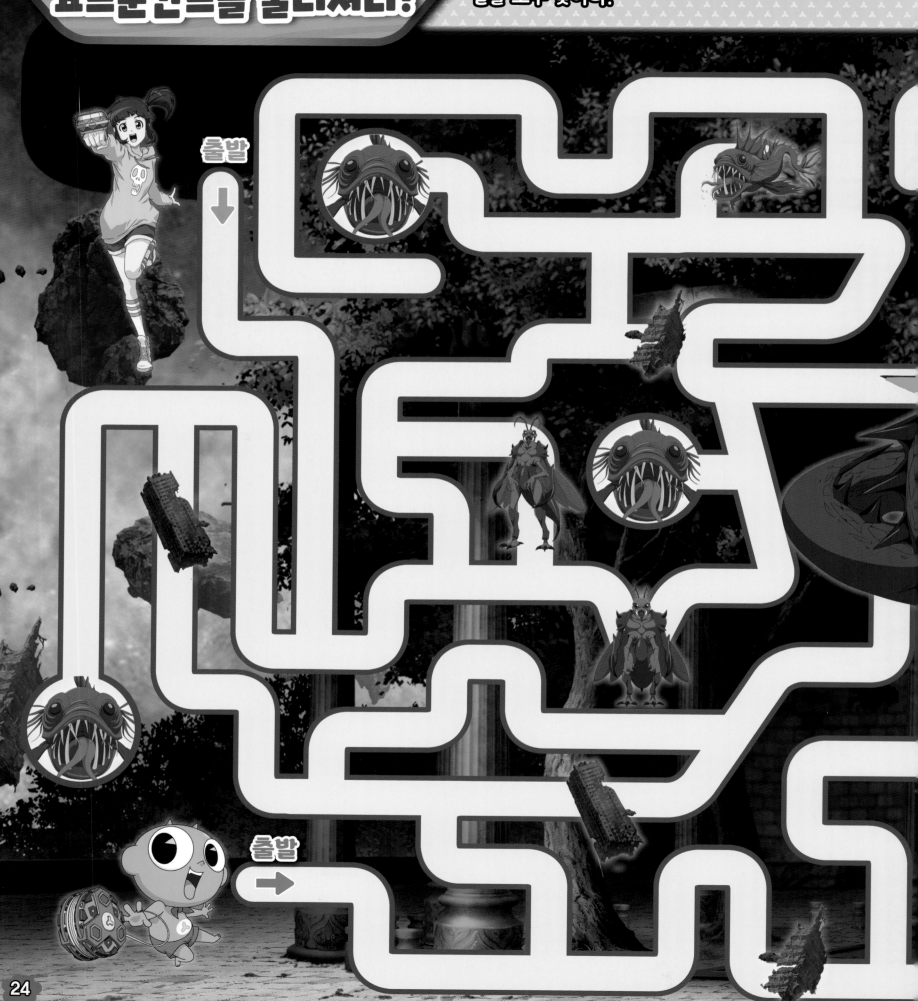

출발

출발

24

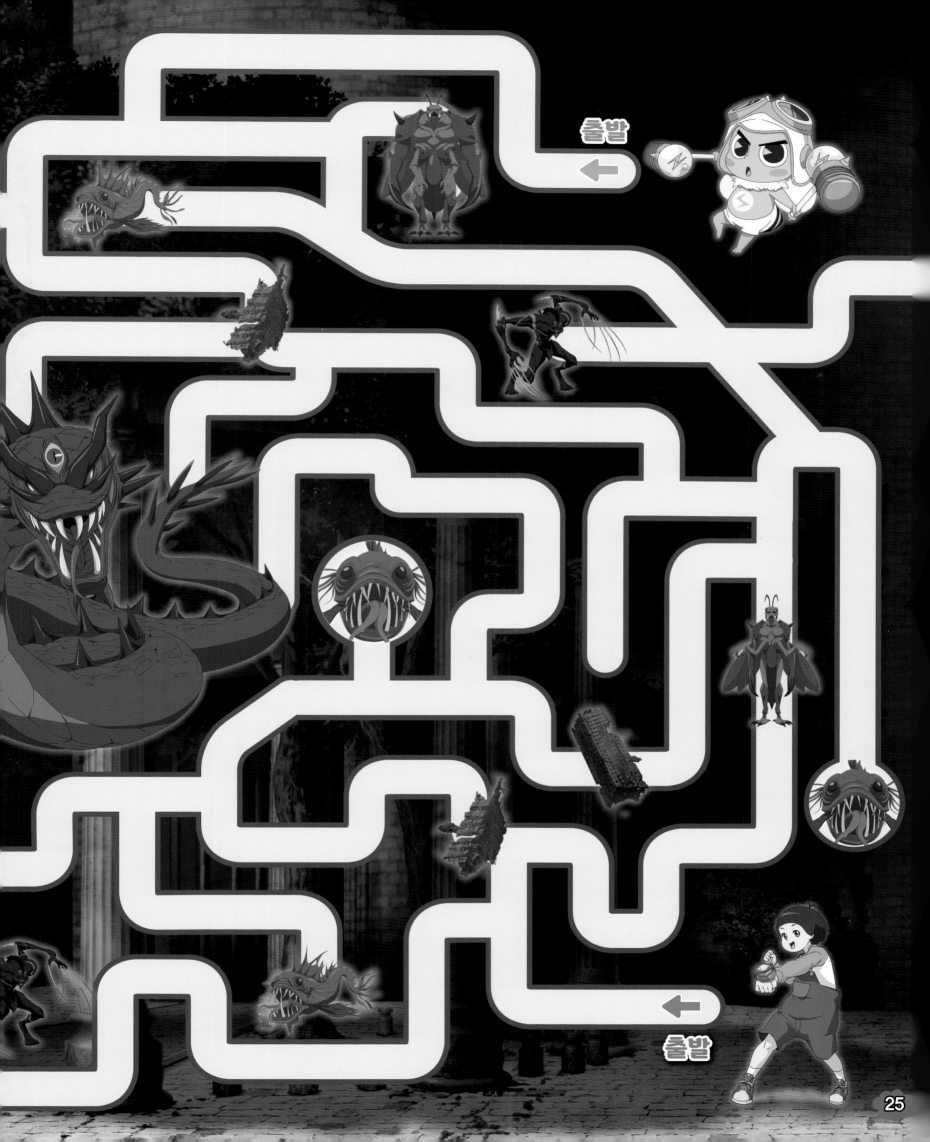

출발

출발

평화를 되찾은 하늘마루!

힘을 합쳐 요르문간드를 물리친 주비와 친구들!
그런데 기념으로 찍은 사진에 콜라가 쏟아지고 말았다!
콜라로 가려진 곳을 찾아라!

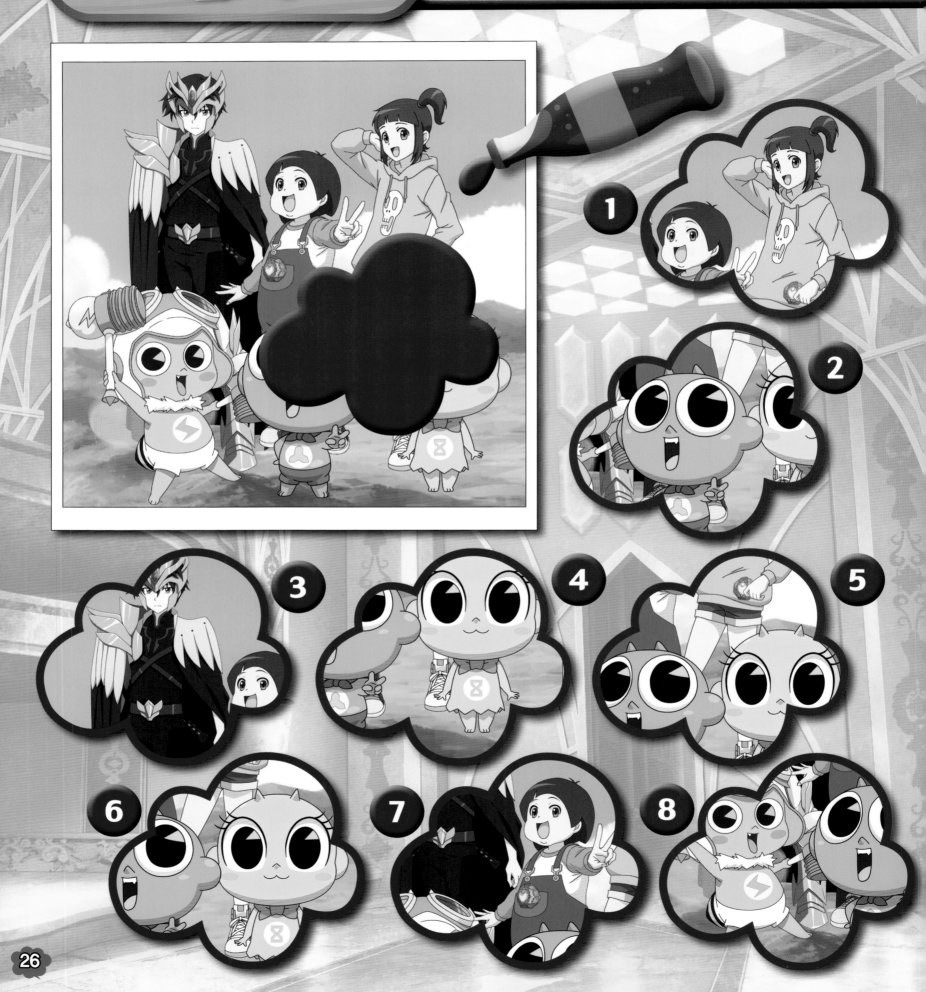

하늘마루 왕국에서 신나게 숨바꼭질 하자!
아래 그림에는 하늘도깨비가 아닌 친구들이
꼭꼭 숨어 있다! 모두 찾아보자!

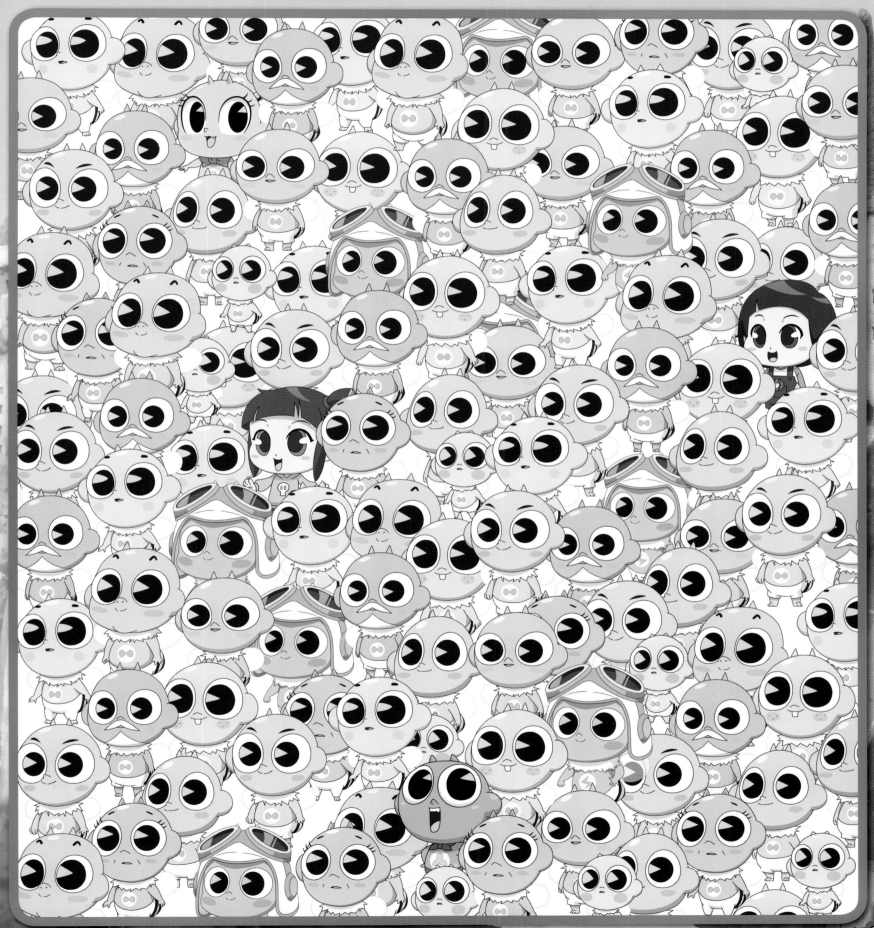

정답

하늘도깨비 주비 그리고 신비와 친구들과 함께 짜릿한
모험도 이제는 마칠 시간~! 아직 다 못 찾은 게 있다면,
정답을 확인하기 전에 다시 도전해 보자!

6~7쪽

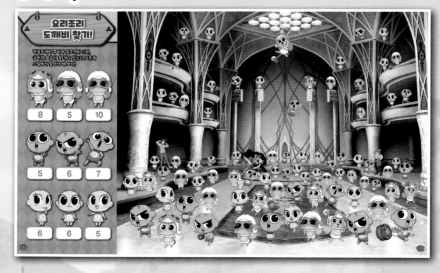

8~9쪽

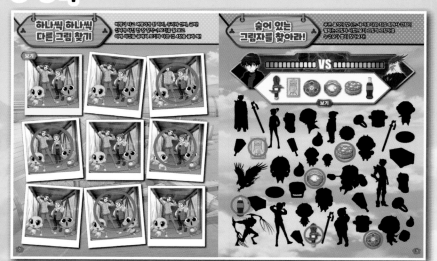

10~11쪽

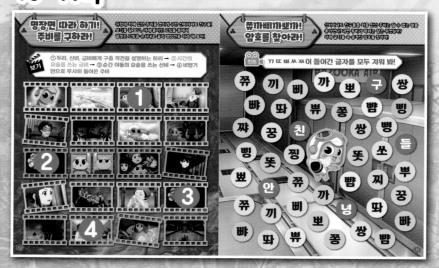

12~13쪽

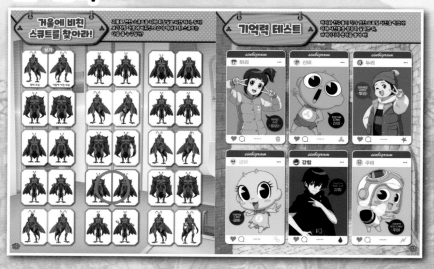

14~15쪽

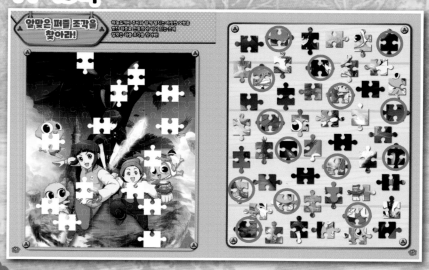

16~17쪽

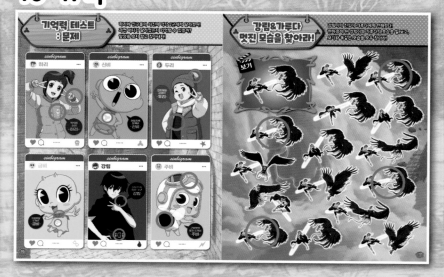

18~19쪽

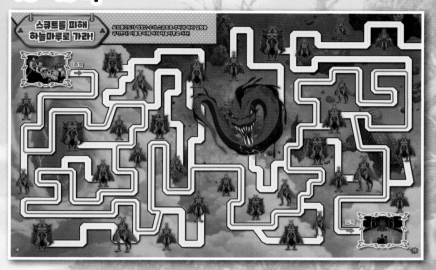

20~21쪽

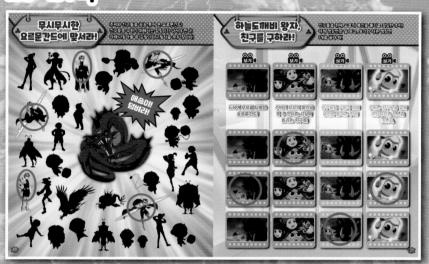

22~23쪽

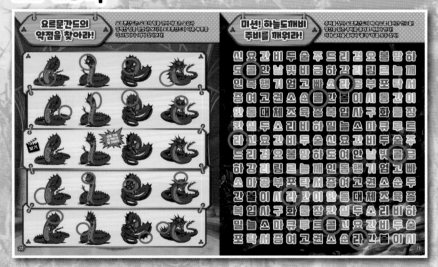

24~25쪽

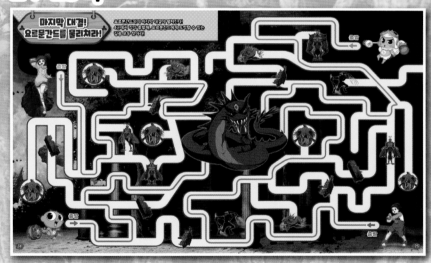

26~27쪽

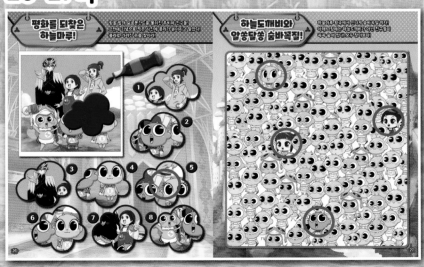

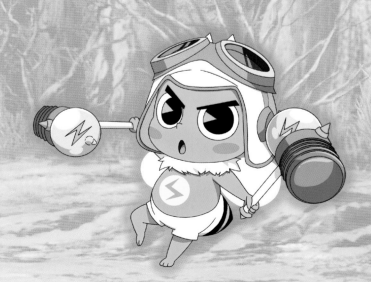